ESTUDIO COMPARATIVO ENTRE EL TEATRO COMICO MEDIEVAL IRANÍ Y EL TEATRO COMICO MEDIEVAL EN EL PAÍS VASCO A TRAVÉS DE LA COMMEDIA DELL'ARTE

Postgrado de Teatro y Artes Escénicas
Universidad del País Vasco
Junio 2008

Todos los derechos reservados.
No se permite la reproducción total o parcial de este libro, ni la transmisión bajo cualquier forma o a través de cualquier medio, sin el permiso previo y por escrito del titular del copyright.
Autora: Marieta Díaz de Toledo.
Fotografía: Marieta Díaz de Toledo.

AGRADECIMIENTOS

Mi agradecimiento, en primer lugar a la Doctora Doña Inmaculada Jiménez y el doctor Don Jose Luis Elvira por su entusiasmo, dedicación y apoyo a los alumnos de este Postgrado de la Universidad del País Vasco.

Y mi agradecimiento, por supuesto, a cuantos han colaborado en el desarrollo de este trabajo, como el artista e historiador Majid Javadi a quien entrevisté en Madrid, y en especial hacia aquellos que lo han hecho de forma desinteresada como es el caso de mi amigo escritor iraní Farhad Lak, residente en Madrid, de mi también buen amigo y artista iraní Homayoon Saleh, de Shireen Hoseein, traductora del inglés y español al persa de obras teatrales, y de Nazanin Nozari, profesora de español en la Universidad de Teherán y traductora de Gabriel García Márquez, entre otros, al persa, todos ellos residentes en Teherán, por la información valiosa que entre todos me han proporcionado.

Igualmente quiero agradecer los consejos y directrices facilitados por mi buen amigo Pablo Santolaya, investigador y catedrático de la Universidad de Alcalá.

Y, finalmente, especial mención quiero dedicar a la ayuda prestada por el trabajo de corrección y análisis literario de mi gran amiga, la filóloga Itziar Pilar.

El propósito inicial de este trabajo fue investigar un posible paralelismo entre el Teatro Cómico Iraní y el Teatro Cómico Vasco durante la Edad Media, partiendo de la Commedia dell'Arte como nexo de unión, puesto que cabía la posibilidad de que ambos derivasen de la misma. Todo ello, en base a una serie de referencias de las que, inicialmente, solo tenía cierta constancia.

Pese a ignorar si el camino que empezaba me conduciría a algún resultado sólido, me lancé con todo mi entusiasmo a la búsqueda de la información que me permitiera llegar a alguna conclusión interesante para mi trabajo.

Así, a lo largo de ese periplo documental (a veces también testimonial), pude utilizar abundante bibliografía en cuanto a la Commedia dell'Arte, suerte que no tuve en el caso del teatro popular en el País Vasco durante la Edad Media.

Igualmente comprobé que, desafortunadamente, mucho más escasa era la documentación existente sobre el teatro iraní en dicha época, y es por esa razón que el trabajo se tuvo que completar en algunas ocasiones, con entrevistas realizadas personalmente a miembros de la comunidad iraní residentes tanto en España como en Teherán, versados en la materia.

Por otra parte, se trata de unos tipos de teatro de transmisión oral que se mantienen vivos de generación en generación. Ello supuso a veces, encontrar versiones diferentes sobre un mismo tema, haciendo mucho más laboriosa la investigación y dificultando llegar a conclusiones unilaterales, al menos para el objetivo de este trabajo.

Sin embargo, esas dificultades convertían el desarrollo del trabajo en pequeñas experiencias de gran interés y estimulantes que poco a poco y al mismo tiempo, iban dando forma y consistencia a la premisa motora.

Una de esas experiencias, la que más me impactó, fue cuando descubrí que el teatro popular iraní, no solo provenía de la Commedia dell'Arte –a esas alturas del trabajo ya era un dato perfectamente sostenible- sino que la técnica y características principales de la comedia italiana presentaba rasgos y peculiaridades conocidas y practicadas en Oriente desde siglos atrás.

Fue en ese momento cuando el rumbo de mi investigación dio un pequeño e inesperado giro y, ahondando en este extremo, encontré preciados testimonios y estudios de autores cuyo objetivo era precisamente explorar y documentar aquel hecho, tal y como veremos.

Continué buceando a través de la historia y comprobé cómo todo se entrelazaba en un juego casi caprichoso.

Descubrí una red tejida entre las tres culturas, en un ir

y venir a través de los años que tintaba de colores cada vez más diferentes la investigación. Y así, la trayectoria de este trabajo amplió en cierta manera sus expectativas, hasta el punto de crear un pequeño capítulo aparte.

Tanto el estudio del cometido inicial como el descubrimiento de esa espiral de interacción cultural, ha supuesto un aprendizaje muy interesante, especialmente en lo que concierne a mi 'oficio' de actriz teatral.

"Lo cómico es una especie de juego enloquecido, pero que reafirma la superioridad de la razón. En realidad, lo cómico es "razón".
Cuando olvidamos emplear la risa, la razón muere por asfixia.
La ironía es el oxígeno insustituible de la razón."

-Darío Fo-

CAPITULO I

CRUCE E INFLUENCIAS ENTRE CULTURAS:

ORIENTE - ITALIA - PAIS VASCO

	LA COMMEDIA DELL'ARTE	TEATRO
ORIENTE		VASCO

1. <u>ORIENTE EN EL TEATRO GRIEGO</u>

El georgiano George Goyan, doctor en Estudios de Teatro e Historia del Arte, sostiene que el teatro armenio surgió de los ritos funerarios del dios *Anahita-Gisane*. Este dios armenio es el hijo de la diosa madre *Turan* y, al igual que los demás dioses, *Gisane* tiene también un símbolo astrológico que representa su divinidad celeste en el firmamento.

Pues bien, este símbolo astrológico es un cometa que apareció y desapareció en el horizonte, simbolizando así el dios de la muerte y la resurrección. Debido a su forma y a su cola, se le llamó la "estrella peluda" y el significado de Gisane en armenio es, literalmente: "el pelo largo".

Los ministros de *Gisane* son llamados *Gusans*. Todos ellos dejan crecer su pelo en honor de su dios y se lo peinan en alto, de forma que se parezca o recuerde a la cola del cometa.

Para lograr este efecto, los sacerdotes apoyan su cabello sobre un cono –*gisakal*- que con el tiempo se convierte en el *onkos* del teatro trágico griego antiguo.

Este será para George Goyan, el origen del *onkos* y la forma de cono de los sombreros usados por los actores en la antigüedad.

2. ORIENTE EN EUROPA

El imperio persa, durante la cuarta dinastía (dinastía Sasánida: 226-651 d.c.) tiene una importante influencia sobre la civilización romana. Esta influencia cultural se extiende mucho más allá de los territorios fronterizos de ambos imperios, llegando hasta la Europa occidental, África, China e India y juega un papel fundamental en la formación del arte medieval europeo y asiático.

Asimismo, desde la segunda mitad del siglo VIII, el centro mundial de la cultura y de la filosofía se encuentra hasta el siglo X en Bagdad, y desde entonces hasta el siglo XII en Córdoba, conservando los árabes la cultura griega.

3. ORIENTE EN LA COMMEDIA DELL'ARTE

El académico de la Sorbona Enrico Fulchignoni, fallecido en 1988 y precisamente al sorprenderle la muerte, estaba trabajando en sus estudios sobre las influencias

orientales en el carnaval medieval europeo, especialmente desde el S. XIV y más concretamente en la *Commedia dell'Arte*.

La **Commedia dell'Arte**, esa forma italiana de teatro con máscaras (que sin embargo nunca llevan las actrices, como en el teatro oriental tradicional), de personajes con la cara pintada, de papeles fijos, de actores siempre itinerantes que dominan el canto, la danza y a menudo la acrobacia, y uno de los cuales narra el argumento como prólogo de sus actuaciones, en las que luego es tan fundamental el lenguaje corporal. Estas, entre otras muchas, son connotaciones claramente relacionadas con formas como el **Bhavai** que subsiste en le India desde el S. VII a.c., el **Ru-hozi** de Irán y Bizancio, el **Karagöz** y el **Orta Oyunu** turcos, el **No** del Japón o las formas de teatro chino tradicional.

La **Commedia dell'Arte**, continúa el autor, surge precisamente en Venecia, una república tan relacionada con Oriente desde finales del S. XIII y que florece en Europa entre los siglos XVI y XVIII, en una forma teatral cuya continuidad se había trazado desde las manifestaciones griegas y romanas. (1)

(1) Del Artículo "Oriental Influences on the Commedia dell'Arte"

Efectivamente, a partir del S. XIII en especial y tras el extraordinario florecimiento ravenés, al que se deben fundamentales e inmortales aportaciones culturales y artísticas de Oriente –de las que la propia Venecia se nutre abundantemente-, empieza a afirmarse en la zona adriática la República de Venecia, una ciudad que se convertiría en punto de referencia, con un fuerte intercambio de lenguajes y fenómenos artísticos. Venecia está ligada al mundo oriental bizantino, hasta el punto de ser una especie de colonia.

4. ORIENTE Y EL PUEBLO VASCO

Los vascos se emparentan con la aristocracia árabe y hacen intercambio con los hombres de ciencia.

El historiador Al-Makari, en tiempos de Abderramán II (S. IX), al hablar de las esclavas vascas y en particular de una tal Kalem, dice que se distinguen por la perfección de su canto, exquisita elegancia y pulcra urbanidad y dulzura. Esta cita la podemos considerar como prueba de la existencia de una cultura y literatura vasca en la Edad Media que se refleja incluso en un romance conservado y cantado aún hoy, que tiene como tema "la venta de las doncellas vascas a los árabes".

Asimismo, señala Ivette Cardaillac-Hermosilla, cómo en las pastorales suletinas –teatro popular vasco de la Edad Media-, es notable el gusto por Oriente, en particular en '*ASTIAGES, REY DE PERSIA*', en la que se constata el poder de las informaciones dadas por los sabios astrólogos hasta ver cómo condicionan las acciones del rey, temeroso de que su nieto le arrebate la corona.

Oriente se mantiene presente en el arte, las creencias, la mitología, las fiestas, los espectáculos folklóricos vascos, incluso en los rituales aunque como eco lejano de la historia.

Alusión a este hecho la recoge también Gonzalo de Berceo en la vida de San Millán, refiriéndose a un tributo de cien doncellas.

Según Ivette Cardaillac-Hermosilla, es un elemento, aunque secundario y tenue, que contribuye a la afirmación de la identidad vasca y, aunque sea por oposición, sin embargo, a veces, se integra en lo más profundo para representar la fuerza, el poder, el enemigo, las angustias y hasta el miedo a la muerte.

5. LA COMMEDIA DELL'ARTE EN EL TEATRO VASCO DEL SIGLO XX

Durante la década de 1970 a 1980, período conocido como de transición entre la dictadura de Francisco Franco y la democracia, se desarrolla un tipo de teatro independiente como protesta y reacción contra los conceptos burgueses, el poder, la jerarquía, el imperativo del sector eclesiástico, etc. que imperan durante la dictadura.

Para estos grupos independientes como AKELARRE, CÓMICOS DE LA LEGUA, GEROA Y DENOK entre otros, lo artístico consiste en la búsqueda de un teatro 'popular' cargado de elementos tradicionales e innovadores y subversivos al mismo tiempo, lo que les lleva en muchos casos a adoptar un estilo, una técnica y una función social de corte grotesco.

AKELARRE y CÓMICOS DE LA LEGUA, destacan entre estos grupos independientes por su intento de recuperar la tradición de los ritos vascos existentes en la Edad Media.

Elementos de la Commedia dell'Arte presentes en este teatro:

- Carácter cómico, descarado y desvergonzado.
- Humor que servía por un lado para distanciar y por otro para informar, para contar historias.
- La elaboración del guión como texto propio.

- La adaptación de textos clásicos según un esquema grotesco: el texto clásico fijado era alterado por las ideas originales del grupo, ideas que al final, en las representaciones, se hacían todavía más libres, quedando expuestas a la habilidad e inventiva repentina de los actores.
- Se trataba de espectáculos abiertos: se confía en la capacidad del público para sacar sus propias conclusiones sumando todos los elementos expuestos.
- Además de la representación del texto clásico, había una parte de improvisación (*gags*) para rellenar huecos, para acentuar la comicidad, relacionadas con la actualidad política, cultural o local.
- Estética estrambótica de los montajes.
- Interpretación muy forzada, llevada al límite (exageración de los tipos)
- Vestuario ridículo
- Iluminación fuerte
- Expresionista
- El uso de máscaras, de marionetas, de payasos y de todo el resto de la estética del circo: saltimbanquis, malabaristas, domadores...

- Uso de las marionetas y payasos (entretenimiento infantil) para lanzar mensajes sociales actuales y así burlar la censura y disimular el carácter alegórico de trasfondo.
- Uso de personajes y estereotipos:
 - El capitalista
 - La policía nacional
 - El político
 - El obispo
 - El militar
 - El aldeano
 - El bilbaíno
 - El burgués
 - La niña bien
 - El guardia civil
 - El inmigrante obrero
- El teatro como subversión festiva, ridiculización, sarcasmo, juego...

CAPITULO II

TEATRO CÓMICO MEDIEVAL EN ITALIA:

'LA COMMEDIA DELL'ARTE'

GRECIA	DIONISIACOS			➢ Abolición jerarquías ➢ Libertad ante las reglas
ROMA	SATURNALES	CARNA-VAL	COMMEDIA DELL'ARTE	➢ A través de la ironía se filtra una realidad trágica
CRISTIANIS-MO (Según Caro Baroja)				➢ Lo grotesco redime de las necesidades creadas por las ideas dominantes

Orígenes

Durante el siglo XVI, en Italia, entre Lombardía y Venecia y en Nápoles, florece uno de los géneros teatrales más importantes en la conformación de la historia del teatro occidental: la ***Commedia dell'Arte***, llamada también ***Commedia de Maasschere*** y conocida por el nombre de actuación *all'improvviso,* a diferencia de la ***Commedia sostenute*** que se apoya en la palabra escrita y es representada por nobles, académicos y dramaturgos.

Es un tipo de teatro que termina relacionándose con el carnaval, considerándosele a veces como 'su resultado formal'. De hecho, los elementos mediante los que la *Commedia* expresa su mundo imaginario, nacen de la comicidad caótica del *mundo al revés* del carnaval. Lo

mismo o similar ocurre con el arte circense al que se le ha relacionado con la *Commedia* a lo largo de la historia.

Los espectáculos medievales de origen popular se han caracterizado con frecuencia por recurrir a lo grotesco que llega a nosotros en forma de folklore, fiestas, ritos, símbolos, mitos, leyendas. Algunas de estas manifestaciones de la cultura tradicional, habían poseído, en su origen, un sentido religioso conocido conceptualmente como Carnaval.

En el Medioevo, las primeras representaciones teatrales (que se llamaban 'morales') surgían sobre el modelo del rito litúrgico y tenían carácter y función religiosa. Luego el teatro cómico-popular nacería como parodia y adaptaría las estructuras del único modelo de teatro que había entonces y que era la moral y el rito de la misa.

A pesar de la oposición y persecución por parte de la iglesia católica y el rechazo y la subestimación expresada por parte de algunos académicos de la época, el teatro *all'improvviso, la Commedia dell'Arte,* permanece en Europa hasta la segunda mitad del siglo XVIII y en Francia, incluso, hasta el tiempo de la Revolución Francesa.

Características

La *Commedia dell'Arte* se fundamenta en el trabajo del actor: surge como evolución de la comedia del

Renacimiento al liberarse los actores de las ataduras y sometimiento de los autores, sintiendo más al actor que al literato y convirtiéndose de esa manera el actor en el propio autor del personaje.

La acción social de la *Commedia* se evade de la sociedad establecida y de sus valores.

La literatura del final del Renacimiento no reconoce a la *Commedia* más que en los márgenes extremos del espectáculo y del lenguaje, considerando este teatro cómico una contaminación profanadora, lo que no es de extrañar para una mentalidad que sacraliza el endecasílabo y el soneto. Para el orden cultural que reivindica el Humanismo, la *Commedia* supone todo lo contrario y sus manifestaciones son irrupciones profanas en el mundo de las formas aristocráticas y cortesanas.

En las academias aristocráticas, la actuación no es interpretación sino declamación de un texto literario, sin embargo, el 'recitar virtuoso' de los actores de la *Commedia* no es teatro antiliterario, sino descubrimiento de la interpretación, es decir, de un expresividad autónoma y especifica, construida al margen de la palabra escrita.

La diferencia entre la *Commedia dell'Arte* y la cultura académica y las instituciones contemporáneas, son fruto de sus orígenes, es decir, de la matriz popular y medieval del fenómeno: la improvisación, la representación y gestualidad cómica, la mímesis caricaturesca ejecutada con máscaras

auténticas. Todo ello constituye el equipaje técnico de aquella estirpe de vagabundos y comediantes que viven arrancando una limosna a cambio de diversión elemental.

Como apunta María Arene Garamendi, una característica relevante del teatro vinculado a los ritos es la participación colectiva, la abolición de los límites entre actores/celebrantes y espectadores. Así, los espectáculos populares se pueden inscribir en el amplio concepto del Carnaval, donde esa distinción entre público y actores prácticamente no existe.

La acción social de la *Commedia* se evade de la sociedad establecida y de sus valores. En este tipo de teatro se presentan situaciones e ideas que afectan a la parte baja de la sociedad, a su opresión por las normas sociales y por el poder.

La comicidad de los payasos, la carcajada cómplice y autoreveladora de las máscaras de las comedias italianas constituyen la continuación 'física' de lo carnavalesco y en este sentido afirma Loreta De Stasio "la parodia es un instrumento privilegiado de subversión moral y política en cualquier comunidad que mantenga una tradición popular y quiera reconocer el patrimonio de su propia cultura."

Como en los ritos, el carnaval y los espectáculos populares, la *Commedia dell'Arte* tiende a integrar a los asistentes en la acción representada, pese a que existen espacios reservados para la representación y un número

limitado y fijo de personas que desempeñan funciones muy específicas. Contrariamente a la **teatralización** que establece generalmente barreras níticas y a veces insalvables entre el público: el actor ejecuta la acción dramática y espectador se limita a contemplarla.

Los Actores

Los actores son profesionales, al contrario que en el teatro renacentista, y organizados en compañías estables y ambulantes.

Son de una competitividad extremada y poseen una gran especialización en su papel: **la improvisación**, técnica difícil y arriesgada que solamente puede ser practicada por personas que poseen un gran dominio de la lengua y la retórica.

En cada actuación los actores desvelan un impresionante virtuosismo de acrobacia intelectual: improvisan, cantan, hacen malabares, tocan varios instrumentos y utilizan sin desperdicio su cuerpo, gestos y voz, lo que les lleva a realizar todo un espectáculo verdaderamente completo.

Un elemento utilizado por los actores son los 'trucos escénicos' llamados *lazzis*. Estos juegos escénicos, consisten en determinadas posturas, movimientos o rutinas

previamente aprendidas que sirven como estructura para dar paso a la improvisación.

Los personajes

Los personajes son estereotipados y prácticamente fijos tanto en su nombre como en su condición, carácter, gestos, movimientos, vestuario, accesorios, etc.

Prácticamente todos usan máscaras de cuero aunque con el tiempo se va flexibilizando este rasgo.

Cada actor tiende a identificarse con su personaje y a ser confundido con él.

El charlatán del mercado y feria se alía con el bufón y aprovecha sus técnicas, uniendo la ambigüedad creada entre los gustos y sentir popular y de palacio a la fascinación del espectáculo, para llegar a esta síntesis de desenfreno, comercio y comedia característica del carnaval medieval.

Con el paso del tiempo, los personajes de la *Commedia dell'Arte* se van delimitando. Si bien cada actor de la compañía añade o ajusta su personaje de acuerdo con su particular forma de representarlo, se van creando tipos específicos que nos permiten ahora formular una tipificación aproximada de los personajes principales.

La gran familia de los tipos fijos de la Commedia, se divide en varios grupos: **ancianos** (*vecchi*), **enamorados**, **pedantes**, **criados** (*zanni* -apodo

dialectal italiano de Giovanni-), aparte de los genéricos como el **Mercader**, el **Doctor**, el **Notario**, los **ladrones**...

o *BRIGHELLA*: Es el primer sirviente, conocido también como el primer *zanni*. Pícaro procedente de Bérgamo, es un poco cínico, muy mal intencionado, capaz de inventar cualquier historia con tal de salirse con la suya. Su nombre deriva de *briga* (intriga) De todos los personajes de la comedia italiana, **Brighella** es el más inquietante. Le gusta cantar con su guitarra y no oculta su condición de ladrón y estafador. Una vez que lo hemos visto, no olvidamos jamás la curiosa expresión cínica y zalamera de su máscara.

o *ARLEQUÍN*: Nacido también en el bajo Bérgamo de Italia, es el segundo de los *zannis*. Su nombre deriva de **Harlequín**, **Herlequin** o **Hellequin**, jefe de diablos en los misterios del siglo XI francés. Ágil, cándido y encantador siempre anda en líos debido a su gran capacidad para cometer errores. Sensual, melancólico y enamoradizo, sabe ser también a veces grosero y cruel. Fantástico bailarín y acróbata.

o *PANTALÓN*: Es el típico mercader. Es presentado en ocasiones como un viejo bondadoso que encarna la

prosperidad de Venecia. Sin embargo, la mayoría de las veces representa a un viejo avaro preocupado exclusivamente por los bienes materiales. Movido por su afán de lucro dejó el amor a un lado en su juventud y una vez viejo, quiere recuperarlo, pero tendrá que ceder el paso a la juventud... Siempre ocupado en los negocios descuida el hogar lo que ocasiona más de un enredo con **Arlequín** o **Brighella**.

o **POLCHINELLA**: El nombre deriva de *piccolo, pulcino o pullicinello* (polluelo, pollito o pequeño polluelo). Inicialmente era un personaje alto y jorobado que se transforma en grotesco y oscuro, mientras que su hermano gemelo es carismático, sensual e inteligente. Sin embargo, el tiempo lo va dejando como un personaje soñador y poeta, algo excéntrico a la vez que intuitivo y triste.

o *LAS CRIADAS*: *Sineraldina, Pasquetta, Turchetta, Zerbineta...* De ellas, ***COLOMBINA*** es la que haría más fortuna: es ingeniosa, hábil y astuta, pequeña y joven, y la vida le ha enseñado a sacar partido de las situaciones. Suele ser fiel a su ama, **Rosaura**, pero sobre la que también le gusta murmurar. Su habilidad en el amor le permite juguetear con **Arlequín** que se está enamorando de ella. Este personaje femenino es el único que no lleva máscara aunque su maquillaje es exagerado.

- **EL DOCTOR**: amigo de **Pantalón,** tiene conocimientos en filosofía, astronomía, letras, medicinas... Sin embargo siempre confunde el griego con el latín y termina diciendo tonterías cuando habla. Tanto su carácter flemático como su discurso elocuente es un buen pretexto para satirizar a la burguesía de la época.

- **EL CAPITÁN** o **Capitano**, es fanfarrón, mujeriego, escapa ente el más mínimo peligro y es incapaz de enamorar a su idolatrada. Hablador incansable, de lenguaje además ampuloso e irritante, utiliza una mezcla de italiano, español y francés.

- **LOS ENAMORADOS** o **Innamorati** es el grupo que menos interés posee. No suelen estar definidos psicológicamente, se limitan a suspirar y dejarse enredar por sus criados. Están siempre muy distraídos por el frenesí de su pasión. Aparecen nombres como **Aurelia, Lavinia, Rosaura, Silvia, Flaminia, Fabricio, Flavio, Lelio, Horacio, Ottavio, Leandro, Silvio**... De entre todos destaca **Isabella** que tomó el nombre de Isabel Andreini, una de las más grandes actrices de la *Commedia*, famosa por su talento, belleza y virtud.

Estructura

- Prólogo
- Historia
- Epílogo

El Espectáculo

Se trata de un espectáculo muy especializado y profesional, donde la recitación textual es sustituida por la improvisación.

Las líneas argumentales son específicamente predefinidas para cada obra. Cada una de estas obras, abarca un variado repertorio de situaciones relativamente independientes entre sí e independientes también de la propia obra.

Dirigido y adaptado para todo tipo de espectadores, desde el aristocrático hasta el campesino pasando por el heterogéneo de las ciudades, adecuando la obra según las características y el perfil mixto o específico, fijo o cambiante de ese público.

Basa sus actuaciones en situaciones cómicas rutinarias e irreales, cuyas líneas principales son creadas por los propios actores de las compañías de teatro ambulantes.

Brota de la gente sórdida, se desenvuelve a veces entre el vagabundeo escandaloso, se expresa con máscaras bufonas

(no mediante personajes) y desarrolla el lenguaje descarado y los gestos grotescos y malintencionados de los pícaros populares.

Las representaciones toman como base un *canovaccio*, es decir una trama, que se escribe de manera muy esquemática en pequeños papeles que se pegan entre bambalinas y sirven como guía para los actores. Con esta base, los actores tienen plena libertad para desarrollar su personaje, dentro de la pauta básica trazada por el *canovaccio*.

No obstante, la actuación del actor no se desarrolla al azar y sin sentido a pesar de basarlo en la improvisación, sino todo lo contrario, puesto que requiere una memoria casi prodigiosa para asimilar frases, ideas, reacciones que le permita encajar su trabajo actoral de forma armónica con el de los otros personajes.

La técnica de la improvisación se transmite de forma oral y de generación en generación.

CAPITULO III

TEATRO CÓMICO MEDIEVAL EN IRÁN

	RELIGIOSO	TA'ZIYEH
FORMAS DRAMÁTICAS EN IRÁN	*CÓMICO*	RU-HOZI(sátira doméstica) SIYAH-BAZI (sátira política) BAZI-HA-YE NAMAYESHI(teatro de mujeres)

Orígenes del teatro iraní

El teatro iraní tiene una larga historia entre la cultura popular, con una exposición oral orientado a la naturaleza misma.

En el intervalo del primer y segundo milenio a.c. un grupo de 'hindúes' y 'europeos' emigran a Irán, donde la base de la civilización es el nomadismo y la caza.

Durante continuos años este grupo lucha contra las tribus nativas para establecerse después y definitivamente allí.

En aquella región se celebran ceremonias y fiestas de matrimonio, muerte y nacimientos, para conseguir buena caza o bien cuando se producen sucesos imprevistos de la naturaleza.

Con el asentamiento de los emigrantes se empiezan a construir aldeas y a modificar su forma de vida para transformarla, poco a poco en un claro sedentarismo. Al mismo tiempo los mitos y creencias locales se mezclan con los nuevos moradores, formando nuevas creencias y extendiéndose desde entonces con gran profusión los mitos de los héroes y la lucha contra los enemigos.

El teatro en Irán es, inicialmente, un ritual de la Naturaleza, los dioses y otros seres humanos, legendarios o no, y nace de los ritos sagrados, realizados por los sacerdotes y agentes laicos al dramatizar los mitos y leyendas según las temporadas del año (calendario agrícola)

En 'EL TEATRO EN IRÁN', de Willem Piso, leemos que la primera forma de teatro individual y la narración se forma a raíz de la época del nuevo sedentarismo, ya que los habitantes se reúnen y escuchan lo que dice el héroe o el líder del grupo, alrededor del fuego o en las celebraciones antes mencionadas de cosechas, caza, acontecimientos como muerte, nacimiento, matrimonios, etc.

Estas narraciones se van transmitiendo de generación en generación y con el tiempo van aumentando los espectadores y sus actos teatrales que, a su vez, conllevan arreglos adaptados a los cambios a través de las danzas, narraciones, cuentos, con utilización de maquillajes y máscaras entre otros.

Asimismo, durante la dinastía Sasánida (226-651 d.c.) miles de gitanos actores, actrices, cantantes, músicos y titiriteros de diversas procedencias llegan a Irán y se dispersan por el Imperio para presentar su arte. Con el tiempo los artistas gitanos comienzan también a asentarse, abandonando su vida nómada de vendedores ambulantes y utilizan algunos edificios como teatros temporales, teatros que más tarde se convierten en permanentes.

Posteriormente este nuevo grupo será el que forma una de las bases sólidas del cine iraní.

El teatro popular (mimo, marionetas, farsa, malabarismo, narración) coexiste con los rituales de contexto religioso y/o social (circuncisiones, matrimonios, etc.)

Las mujeres, a las que se les prohíbe actuar en público, tienen sus propios círculos privados, hasta que comienzan a subir al escenario en el siglo XX.

Actualmente, junto con el teatro urbano, continúa existiendo la tradición del teatro popular que sigue presente en las zonas rurales, en las ferias de los pueblos y otras ocasiones populares. Su contenido se centra en las temporadas de cultivo y en las historias y leyendas populares.

El documento más antiguo histórico es **TA'ZIYEH** y del que haremos una breve descripción más adelante.

En todo caso, siempre ha sido y continúa siendo **la improvisación**, el fuerte del teatro popular iraní.

TEATRO RELIGIOSO: *TA'ZIYEH*

Ta'ziyeh, de origen persa, significa "condolencia", "consuelo", "pésame", aunque para los chiítas se refiere a "caja de madera", metáfora de ataúd.

Narran la batalla de la muerte del Imán Hosein, nieto del Profeta, en la batalla de Karbala (Iraq), a manos del califa sunita Yazid, en el 680 d.c.

Se originan en rituales antiguos pero evolucionan en obras dramáticas durante la dinastía Safavid (S. XV)

TEATRO CÓMICO

Antecedentes históricos

Existe muy poca información sobre sus orígenes. Sin embargo, se sabe que ya el rey sasánida Koshro Parviz apreciaba a los cómicos y el arte de la época recoge su actividad.

Ignacio García May señala que, según el historiador Ardavan Mofid y otros informadores, en esta época también los poetas profesionales emplean a actores populares

('Qavval') para interpretar su poesía en la corte de manera profesional.

- S. XVI: Los principales informes históricos de los artistas intérpretes cómicos los sitúan como entretenimiento en la Corte a través de los siglos. Se sabe, por ejemplo, del Sha Abbas I El Grande (1585-1628 d.c.) que tiene como empleado a un conocido payaso de nombre Enayat, cuyas hazañas perduran en la leyenda popular.

Existen, por otro lado, diversas pinturas en miniatura que representan historietas en los tribunales sobre juicios, ejecuciones, etc.

- S. XIX : Durante el reinado de los Qajar Shahs, el trabajo y presencia de los cómicos sigue siendo una característica de la Corte. El famoso cómico Naser Al-Din Shah no es un payaso cualquiera: está a cargo de todo el entretenimiento en la Corte. Una de sus comedias llegó a ser registrada con el título genérico de 'Baqqâl-Bâzi Dar Hozur'.

- S. XX: El teatro cómico de improvisación experimenta su decadencia. La Corte ya no apoya estos trabajos artísticos y, por lo tanto, socava la base financiera para su mantenimiento.

Por otro lado, los guiones teatrales occidentales se van introduciendo y haciéndose populares en las zonas urbanas lo que conlleva el relego de estos teatros de improvisación hacia las zonas rurales hasta su casi desaparición, especialmente a partir de la Revolución Islámica de 1979.

S. XXI: En Irán es muy raro encontrar actores que continúen practicando teatro cómico, salvo en pequeñas aldeas, bodas y otros acontecimientos populares, pero sí podemos verles actuar en lugares y países donde existen fuertes comunidades iraníes, como es el caso, por ejemplo, de Los Ángeles actualmente.

RU-HOZI

También lo encontramos escrito como ***RU-HOWZI***.

El nombre viene del persa RU = sobre y HOZI = adjetivo que viene de HOZ, estanque, charco, piscina. 'Sobre la piscina', en una traducción casi literal.

Desde la antigüedad, existen en las casas acomodadas iraníes, pequeños estanques (similares a las actuales piscinas) donde se coloca una tabla para sentarse encima y refrescarse en los cálidos veranos. Estas tablas son las que sirven asimismo de escenario para los Ru-hozi.

El término Ru-howzi también se refiere a los estilos de la danza y de la música que se realizan en representaciones dramáticas.

Muchas de las convenciones teatrales de Ru-hozi indican que pueden proceder de la Commedia dell'Arte italiana; sin embargo veremos en otro capítulo de este trabajo la influencia oriental en el carnaval medieval europeo y, concretamente, en dicha Commedia.

Características del RU-HOZI

Se trata de un tipo de teatro popular **improvisado** (improvisaciones espontáneas), donde lo más importante es la personalidad y la experiencia de los actores más que el texto en sí.

A estos actores no se les comunica el tema de la historia hasta media hora antes del espectáculo, que podrá versar sobre un relato muy conocido o una historia del todo nueva para ellos.

Es por esta razón por la que se dice que es uno de los teatros más "ágiles" del mundo' y también, eso sí, uno de los más divertidos a juzgar por las reacciones del público.

En su lenguaje, los actores utilizan bromas de doble sentido, de contenido sexual, gags, satirizando principalmente la vida doméstica.

A veces bajaban de la tabla sobre la que hacían su representación hasta el público para comprometerles y hacerles intervenir; otras, incluso, eran los mismos espectadores quienes subían al 'escenario'.

Un intenso intercambio de intervenciones y respuestas por parte del público, marcan con sus reacciones el ritmo de la interpretación.

Para entender y sentir la técnica, el actor debe conocer muy bien las expresiones tanto coloquiales como formales,

así como las ceremonias más comunes entre las familias tradicionales.

Nunca se verá la misma interpretación dos veces.

Los actores no son profesionales y generalmente se trata de gente sin estudios que han aprendido esta técnica de improvisación por transmisión oral, de generación en generación y, por esta razón es por lo que no encontramos documentación escrita sobre ella.

La duración de cada espectáculo puede variar, indudablemente, pero lo habitual es que duren entre diez y quince minutos.

En un principio, Ru-hozi se forma para entretener a las familias en la piscina de su casa. Estas familias les contratan para obsequiar a sus invitados con sus actuaciones o para disfrute propio simplemente, mientras toman el té.

Formaban parte de la vida cotidiana hasta el punto de que cada barrio y ciudad tenía uno o dos grupos de estos comediantes y a veces, incluso, se rivaliza entre dichos barrios por ver quién tiene el mejor grupo de cómicos.

Sin embargo, poco a poco, su presencia se va extendiendo a las fiestas, ceremonias y celebraciones en general de la comunidad, hasta llegar a las cafeterías en las que actúan como atracción del local, mientras los clientes les escuchan y se divierten con sus actuaciones fumando las *chichas*.

Objetivos del RU-HOZI

Su objetivo principal es divertir a los espectadores (familia e invitados inicialmente), poniendo en tela de juicio todos los aspectos de las relaciones domésticas, pero también sacar a colación (disipando y/o enfrentando) tensiones provocadas por esas relaciones (el 'payaso' habla por los demás y dice las cosas que la audiencia está pensando y no se atreve a decir)

Personajes

Prácticamente son siempre los mismos y muy estereotipados, fácilmente reconocibles por el público.

Los dos personajes fijos sobre lo que recae el protagonismo del espectáculo son:

- ***Gholam-Siyah*** (el payaso) y
- ***Hajii*** (el amo)

Gholam-Siyah siempre gana al amo (el mundo al revés) y viste de una manera extravagante y se mueve de forma grotesca. Utiliza un lenguaje de clase baja y se viste con traje rojo y un sombrero en forma de cono. La obra se construye sobre las actuaciones de este personaje.

Hajii, tradicionalmente, es un hombre de negocios avaricioso.

Otros personajes (circunstanciales, requeridos según el espectáculo):

- **La mujer de Hajii**, dueña de la casa, que siempre está dando órdenes al payaso.
- **El visir**

La mujer en los Ru-hozi

A) - <u>Papel que desempeña el personaje femenino</u>

Como hemos dicho anteriormente, se trata de la mujer de ***Hajii***, o sea, la dueña de la casa y la que da las órdenes.

Su papel es yuxtapuesto al del payaso y al de otros personajes.

Sus personajes siempre son divertidos y nunca venerados ni simbólicos.

B) - <u>Cómo se le representa a la mujer</u>

a) <u>Es una mujer auténtica la que hace de mujer</u>

Esto ocurre en muy raras ocasiones (salvo en el Teatro de Mujeres del que hablaremos más adelante) y, en todo caso, antes de la mencionada revolución islámica de 1979.

En el raro supuesto de que haya una mujer real en el escenario, nunca será de forma que su presencia recuerde cualquier connotación relativa al aspecto sexual, es decir, su figura siempre será la de una anciana, una madre con su bebé y acompañada de su esposo... etc.

b) <u>Son hombres los que hacen de mujer</u>

Dentro de este grupo se pueden dar dos variaciones:

a') <u>No se distingue si el actor es un hombre o una mujer</u>: aquél trata de disimularlo en su actuación, emulando actitudes femeninas que podrían confundir perfectamente.

b') <u>Se distingue con claridad que el actor es un hombre</u>: su interpretación es una imitación burlesca del personaje femenino.

Códigos semióticos

Sólo existe el de ***Gholam-Siyah*** (payaso), que consiste en chaqueta y pantalones en los que predomina el color rojo.

Estructura

- Prólogo
- Historia
- Epílogo

Artistas Ru-hozi

- Actores no profesionales ('Majils', es el actor en obras occidentales)
- Músicos
- Bailarines
- Contadores de chistes
- Zan-push

El ***Zan-push*** (zan = mujer en persa; 'vestido como mujer') retrata a la mujer y sale a danzar antes de que empiece la comedia. Evoca la naturaleza sexual de su papel y normalmente es el encargado de enunciar prólogo.

Ejemplos de Ru-hozi (episodios de comedias) -*'quid pro quo'* de la comedia del teatro romano-:

Uno.- El ***Hajii*** decide ir de noche a la ciudad y deja a ***Gholam-Siyah*** en su lugar, para que le sustituya en la cama, de modo que su esposa no detecte su ausencia.

El payaso no está conforme pero el ***Hajii*** insiste y aquel accede.

La esposa, una vez en la cama, descubre el engaño y se las arregla para dar una lección a los dos, haciendo que el ***Hajii*** confunda a ***Gholam-Siyah*** y crea que es ella.

El marido acaba recibiendo una buena paliza.

Dos.- El ***Hajii*** se hace el muerto para comprobar qué haría su esposa en el caso de quedarse viuda.

La mujer, al creer que había fallecido, sale inmediatamente de la casa y vuelve llevando a su amante consigo y haciendo planes para ir con él al extranjero.

Con la ayuda de ***Gholam-Siyah***, el ***Hajii*** es 'resucitado' y se enfrenta a su esposa y al amante.

Este espectáculo Ru-hozi ha ido desarrollándose al hilo de los tiempos, como una forma de teatro particularmente interesante y estilizada.

En este estilo de teatro, tanto la improvisación como el implicar al espectador suponen la característica y la fuerza de las interpretaciones y 'juegos' de sus comediantes.

Peter Brook cuenta una anécdota maravillosa sobre ellos: una mañana, en el Festival de Chiraz, relata en pocas palabras una historia a un director de una de las muchas troupe de teatro Ru-hozi. Pues bien, esa misma tarde se queda inmensamente sorprendido al asistir a un espectáculo de ¡tres horas!, enteramente construido sobre su historia, revisada y corregida por los medios de expresión del teatro Ru-hozi. Esta representación genera toda la admiración que en el futuro sentirá Peter Brook por ellos y sirve de base, además, para el interés que mostraron posteriormente muchos otros directores por los Ru-hozi.

SIYAH-BAZI ('El juego del negro')

En persa: **Siyah** = negro. **Bazy** = juego.

Utiliza las mismas técnicas y estructuras que Ru-hozi, pero se diferencia, principalmente, en el lugar donde se desarrolla, el contenido de sus temas y la intención.

Características

Tiene un carácter político.
Se da en los cafés y otras áreas públicas, para audiencias exclusivamente masculinas.
Personifica la comedia musical.

Utiliza sátira penetrante e incisiva para exponer la 'locura' política.

El *Negro* (hombre con la cara pintada de negro –blackface-) es el personaje principal y quien lleva la voz cantante entre tanta sátira mordaz...

Una persona pinta su cara de negro y se viste con un traje rojo: es el payaso, de nombre **Siyah**.

A **Siyah** se le llama también con el tratamiento de **Haji firuz**.

Haji Firuz, también toca un instrumento similar a una pandereta. En persa: *Dayere Zangy* ('el círculo sonador')

El tema elegido para la improvisación siempre es el más reciente acontecimiento político, con preferencia los que han supuesto escándalo o indignación (por ejemplo, la prohibición de la goma de mascar en un determinado país, un impopular impuesto sobre el pan, etc.) o el tema elegido por la persona que contrata a la trouppe.

Estas compañías están permanentemente imbuidos y en sintonía con los últimos asuntos y acontecimientos políticos.

El mundo al revés de nuevo: el siervo da órdenes al capitán; la hija se casa con el pretendiente elegido por ella, el campesino gana más que el dueño (la vida iraní a la inversa)

Actualmente se realiza este tipo de teatro para Nowruz (el año nuevo iraní), 'adaptado' lógicamente a las circunstancias actuales del país pero sin perder, de manera enmascarada o no, esa personalidad que siempre le ha definido.

BAZI-HA (Teatro de mujeres)

En persa, traducido literalmente: Bazi - ha = los juegos.

Este es un tipo de teatro desarrollado, creado y realizado primordialmente <u>por y para mujeres</u>.

Estas mujeres no son actrices profesionales, tal y como ocurre en los casos anteriores y ejecutan, principalmente, el baile y el cancionero tanto en verso como en prosa, existiendo muy poco diálogo hablado.

El contenido de sus canciones, el acompañamiento del baile y los movimientos miméticos, hacen frente a cuestiones reflejos de la vida y preocupaciones de las mujeres en particular, ignorando los temas políticos.

En estas interpretaciones está permitido que las mujeres se comporten fuera de los límites de la corrección ética y social de la comunidad (y así lo hacen en estos casos sin cortapisas que les mediatice)

Si los términos 'grotesco' y 'carnestolendas' indican una distorsión de lo normal o natural a lo absurdo y

disparatado, también deben incluirse los Bazi-ha-ye en los aspectos tradicionales más carnavalescos de la vida iraní.

En estos Bazi-ha, el 'inferior', el 'débil' siempre gana y las mujeres siempre triunfan.

Las letras (temas) preferidas de sus canciones siempre se refieren a:

- o Interés por maridos atractivos y sexy.
- o Infidelidades.
- o Niños nacidos fuera del matrimonio.
- o Problema de las mujeres con las Leyes.
- o La valoración de las cualidades de los hombres según su profesión, utilizando a menudo un doble sentido...

Ejemplos de canciones

1.- En "ZARI BE PARI GOFT, MASHTI SANM GOFT" Y "HODOR-MODOR" (expresado en un persa muy vulgar, casi obsceno), hay una conversación entre las mujeres Zari y Pari y el señor Sanam (Mashti es una forma de tratamiento ordinario), en la que una de las muchachas le explica a otra por qué no va a casarse con el carnicero, el sacerdote, el perfumista, el frutero, el pastor, el coronel, el sastre, el derviche, el trabajador de la construcción, etc., describiendo el *comportamiento* de cada uno en función de la peor parte de su trabajo (generalmente sexual)

2.- En "KIYE, KIYE DAR MIZANEH?" ("¿Quién?, ¿quién está golpeando en la puerta?") una serie de hombres de diferentes profesiones y oficios llegan a la puerta de una casa como pretendientes, llevando regalos relacionados con su actividad laboral. En trasgresión con la norma social, la madre insta a la hija a aceptar sus ofertas y, por lo tanto, implícitamente, sus favores sexuales a cambio de los regalos.

3.- Otro de los temas preferidos por estas mujeres en algunos de los Bazi-ha, es el relativo a la tensión (generalizada) entre un joven y su esposa por las mujeres (legales o no)

Pero, indudablemente, el sexo es el tema preferido dirigido, además, a un público masculino: Ta limu daram, mikhari? (tengo *dos limones*, ¿los compra?, refiriéndose a los pechos) o bien, en otra canción, se hacen diversas y variopintas menciones sobre '*la agitación del minarete...*', etc.

Por supuesto, estos 'juegos' son realizados para la más pura diversión contraventora que se brinda a los participantes, comportamiento inadmisible fuera del grupo cómplice y reservado que forman las actrices y el público.

En otra canción, "MURCHEH DAREH" ("Hay hormigas"), vemos cómo se alude al hecho de que "*hay hormigas en su cuerpo*", lo que genera y justifica el consiguiente striptease... Durante esta danza-teatro, el

personaje principal va señalando diversas partes de su cuerpo mientras pregunta al público: ¿Qué debo hacer?, lo que da pie a que los espectadores le insten a que se quite la ropa de la parte señalada. Ella se va desprendiendo de las piezas y las va tirando lejos hasta que la protagonista queda desnuda.

En "AMU SABZI FORUSH" ("Tío –entendido como hermano del padre o de la madre- vendedor de verduras"), la mujer se acerca al vendedor y le hace preguntas con doble sentido como ¿"Está esbelto su vegetal?" y así una serie de preguntas sobre su 'verduras' a cambio de un beso, de agitar su cuerpo, etc.

Estructura

- o Prólogo
- o Historia
- o Epílogo

Como vemos, tanto Ru-hozi, como Siyah-Bazi, como Bazi-ha, encarnan nociones de lo grotesco y carnavalesco.

Estas tres formas de teatro ayudan en su momento y sin lugar a dudas, a paliar y suavizar la rigidez de las costumbres y de los códigos sociales, actuando como una válvula de escape para la expresión política y el descontento y la frustración social.

Desde el siglo XX, como decíamos al inicio, se introducen en el país nuevas formas procedentes de occidente, formas dramáticas que arraigan en la cultura, siendo el teatro iraní testigo de muchos cambios en su estructura y en la práctica desde entonces, sin olvidar ni perder sus raíces, su herencia cultural y su propia entidad.

Hoy en día, encontramos una gran variedad de teatros tradicionales y rituales que incluye, además de los ya descritos: Naghali (narración con cuatro variantes importantes), Pardeh jani, Jeime Shab bazi (marionetas –Festival Internacional anual en Teherán-), Shamayel gardani, etc.

Igualmente existe una gran cantidad de obras traducidas al persa y/o adaptadas, de dramaturgos como Brecht, Anouilh, Ibsen, Shakespeare, Albee o Anouilh y Beckett, algunas de ellas bajo la dirección femenina y desde las universidades. Estas universidades se han convertido actualmente en instituciones fundamentales para promocionar el teatro en el país.

Asimismo, festivales como el Festival Internacional de Fajr, que se celebra anualmente en Teherán o el Festival del Teatro Ritual y Tradicional con participación, en ambos casos, de países como México, China, España (con la obra: 'YURI SAM', de Fábrica de Teatro Independiente -F.T.I.-), Italia, Chipre, la India o Turquía, continúan enriqueciendo

su teatro y abriendo nuevos horizontes en un interesante y productivo intercambio cultural.

Por último una pequeña anotación sobre la mujer y la cultura en la actualidad: en Irán, las listas de ventas de obras literarias de ficción están dominadas por las mujeres, circunstancia sin precedentes en la sociedad de este país. En la última década se ha multiplicado por trece el número de mujeres que ha publicado alguna novela –370 en el 2005, muy cerca del número de escritores masculinos- y son sus libros quienes registran mayor número de ejemplares vendidos.

Está muy claro que la mujer se ha convertido en la vanguardia de la literatura persa y contribuye además de una forma imparable, a cambiar la opinión que la sociedad tenía de ellas.

En Irán hoy en día, ser escritora se valora.

LVIII

CAPITULO IV

TEATRO CÓMICO MEDIEVAL

EN EL PAIS VASCO

		ERRANDOS
TEATRO COMICO EN EL PAÍS VASCO	FARSAS CHARIVARICAS	CHARIVARIS
		TOBERAK
		KARROXAK

Antes de exponer específicamente cada una de estas **farsas chariváricas**, queremos hacer expresa mención de que todas ellas mantienen en común su estructura, compuesta, como en las comedias que hemos visto en otros capítulos de:

- Prólogo (presentación)
- Desarrollo (historia)
- Epílogo (final, desenlace)

LOS ERRANDOS

Se conocen con el nombre de **Errandos** en la zona limítrofe de Navarra con Guipúzcoa, zona de Lesaca y Oyarzun y con el nombre de *'ZELEMIN TA ZELEMON'* en Ataun.

Tratan de farsas (S. XIX y XX) en las que prima la **improvisación**, que se representan durante las 'ARTAZURIKETAK' (descortezado de maíz) y durante las faenas de los 'LINARIAK' (cardadores de lino) como entretenimiento en frías largas veladas invernales.

Estas reuniones se realizan en un espacio bastante amplio como es la *gambara* (en la cámara alta del caserío) y en ellas se hace danza, teatro (muy elemental), algunas pantomimas de tipo entremés y otros juegos alegres para poder hacer más llevaderas las largas tardes de invierno.

Orixe, en su poema 'EUSKALDUNAK' (*'Los vascos'*), recoge una comedieta escuchada en Huici (Navarra), bastante semejante a otra que M. Lecuona recogió en Oyarzun y que dice:

- "Nun ditun? Non ditun
nik emandako eun dukat
auntz adar-motxa,
txerri isatx-motxa,
arkakuso begi-bakarra,
zorri larru-urdiña...?
Non ditun?
- Oriek guztiak nik jan nitun"

("¿Dónde están, dónde los tienes, los cien ducados que te di, la cabra cuerni-quebrada, el cerdo de

cola cortada, la pulga tuerta, el piojo de piel azul...?

- Todo esto yo me lo comí") (Lecuona, M.: Op. Cit., p. 76)

En un diálogo semejante recogido en Oyarzun y que canta también el oyarzuarra cantautor Xabier Lete, se introduce una frase en castellano que dice: "Buenas *tías* tenga usted señora. ¿Cómo lo pasa usted?..." y sigue el diálogo en euskera.

Manuel Lekuona también nos habla de otro **Errando** escuchado en Oyarzun, donde se trata de un contrato de matrimonio que es motivo de risa por lo disparatado de las condiciones.

CHARIVARIS

Características

Podemos decir que existe una definición genérica que los identifica: '*Censura popular de comportamientos socialmente desviados, mediante el uso de instrumentos ruidosos*'. No obstante veremos cómo sus funciones y objetivos varían según los autores y las épocas.

Se trata de fenómenos culturales muy conocidos en Europa desde la Baja Edad Media con el nombre de **Chirivari** en Francia, **Chocallada** en Galicia,

Esquellatada en Cataluña, **Cencerrada** en Castilla y León, **Esquilada** en Aragón, **Charivari**, **Zintzarrots** y **Toberak** en el País Vasco, **Scampanata** en Italia, **Pandeirada** en Portugal, **Rongh Music** en Inglaterra, **Katzen Musik** en Alemania y **Schivaree** en algunas zonas de Estados Unidos.

El cencerro y la esquila (especie de cencerro pequeño en forma de campana) son los instrumentos que aparecen vinculados con mayor frecuencia a esta práctica.

Según el antropólogo francés Lévi-Strauss, la función del **Charivari** es, ante todo, establecer la mediación necesaria entre aquellas parejas que, por naturaleza, son estériles. Por ejemplo: matrimonios entre viejo (estéril) y joven (fértil) o a la inversa, aunque María Arene Garamendi reduce su función, según parece, a la censura de matrimonios desiguales en general. Más tarde y, por extensión, nos dice también Patri Urkizu, que irán dirigidos estos **Charivari** a todos aquellos matrimonios que dieran un mal ejemplo.

El historiador británico Edward Palmer Thompson, manifiesta a su vez que esa función ha cambiado sin cesar a lo largo de la historia como respuesta a la censura de los comportamientos privados y/o protesta por las extralimitaciones de las autoridades del momento y nos define los **Charivaris** de esta otra manera:

1. Se trata de un 'teatro de calle' (o 'contrateatro' como lo llamará en alguna ocasión) de formas dramáticas que se ejecuta en comitivas, parodiando las ceremonias procesionales del ejército, la magistratura y/o la iglesia.

2. La función del **Charivari** es dar publicidad a un hecho execrable. Es una proclamación pública de lo que hasta entonces sólo ha sido dicho en privado.

3. Sus objetivos pueden variar: lo mismo puede ser utilizado para expresar una burla jocosa como el antagonismo más feroz.

4. No se limita a expresar el motivo del conflicto sino que fija también las reglas de ese conflicto, contando dichas reglas con la legitimación popular. El **Charivari** se manifiesta y declara como un juicio de la comunidad, no como una simple querella entre algunos vecinos.

5. Aunque en apariencia son representados desde el anonimato (se celebran durante las noches con actores disfrazados, si bien existen otras variedades que se llevan a cabo durante el día como también veremos), esto no atenúa la fuerza de la denuncia.

6. Puede llegar a tener un desenlace fatal pero la mayoría de las veces no alcanza extremos de brutalidad.

7. Con el **Charivari**, la comunidad fija los límites del comportamiento permitido aplicando reglas generalmente no escritas, convenciones morales tácitas, que por otro lado implica la existencia de un chivo expiatorio.

8. Ciertos testimonios sugieren que el **Charivari** ejecuta las sentencias pronunciadas tras las oportunas deliberaciones, aunque secretas, en el seno de la comunidad local.

En cuanto a las víctimas, objeto de estas representaciones teatrales en la plaza pública, es costumbre en algunas ocasiones y momentos de los **Charivari** que para evitarlas y si tienen dinero, hayan de pagar una buena cena regada de vino abundante.

El escándalo que acompaña a la representación da lugar a que tanto las autoridades civiles como religiosas dicten constantes prohibiciones contra ellas, como las del concilio de Agen (1269), Reims (1330), Avignon (1337), Tours (1445), los parlamentos de Toulouse (S. XVI), Aix (1640,1645), Lorrain (1715), Navarra (1769)... y desde 1840, señala Michel, los representantes del Estado empiezan a perseguir y a reprimir los **Charivaris** en toda Francia. En el País Vasco logran subsistir durante largo tiempo.

Igualmente, los actores son perseguidos en numerosas ocasiones por sus propias víctimas y familiares de las mismas, ya que en su intento de dar veracidad a la escena representada, esta se convierte irremediablemente en actos libertinos y escandalosos. Por esa razón, la costumbre prohibía guardar la copia de estas piezas, bajo la pena de exponerse a venganzas terribles y sangrientas.

Caro Baroja, en su libro '*EL CHARIVARI EN ESPAÑA*', hace hincapié sobre todo en el carácter cristiano de desagravio que tiene el **Charivari**. Sin embargo, compartiendo la opinión de Patri Urkizu, quedan todavía otros muchos aspectos por analizar y sería deseable, muy interesante y necesario incluso, un estudio profundo de estas farsas, tanto desde el punto de vista antropológico como literario.

Orígenes

La primera referencia la encontramos en el S. XIV d.c., en una interpolación al "ROMAN DE FAUVEL" de Cahillon de Pestain (probablemente Raoul Chaillon, muerto hacia 1336-1337), cuando el malvado Fauvel se dispone a contraer matrimonio con Vana Gloria y una procesión interrumpe la ceremonia: una muchedumbre gritando y haciendo sonar sus toscos instrumentos.

Asimismo, el filólogo y medievalista francés François-Xavier Michel nos cita una representación que se denominaba '*THUPINA-USU*' celebrada en el año 1313 en la población navarra de Estella.

Según Carlo Ginzburg, el **Charivari** estaría emparentado con la *caza salvaje* para amedrentar a los que contraviniendo las normas imperantes, se unen en matrimonio desigual.

Algunos rasgos del **Charivari** sugieren una posible relación con el mundo del carnaval (disfraces, inversión burlesca de las jerarquías...)

Natalie Z. Davis, establece su evolución dividiendo su existencia en:

1. Charivari Rural: dramatización muy rudimentaria
2. Charivari Urbano: compleja puesta en escena, sofisticada y estructurada dramáticamente.

En el S. XIII d.c., corren a cargo de asociaciones juveniles, conocidas como 'abadías', 'reinados'...

Durante los siglos XIV y XV, de acuerdo con los estudios realizados por S.C. Gauvard y A. Gopalk, los testimonios se refieren exclusivamente a **Charivaris** celebrados con ocasión de las segundas nupcias de viudos o viudas.

Y en el S. XVI, una de las víctimas predilectas del Charivari es la virago (mujer varonil) que pega a su marido.

En los siglos posteriores, sus funciones se diversifican, pasando a ser, en el S. XIX, la protesta social contra los políticos corruptos o, simplemente, contra medidas gubernamentales impopulares.

La censura de la mujer que golpeaba a su marido se ve sustituida, a partir de la Revolución Industrial, por la censura del marido brutal que deja a la mujer totalmente desprotegida antes los abusos del marido.

En las pequeñas comunidades, los jóvenes asumen entonces la protección de estas mujeres, procurando que, mediante el **Charivari**, no quede impune la crueldad entre los cónyuges.

Herelle menciona cómo los distintos géneros del teatro popular vasco tienen sus orígenes en diferentes zonas del país: en la Baja Navarra ('**Paradas chariváricas**') y en el alto valle del Bidouze, al este de Saint-Palais y Pagolle.

Las **farsas chariváricas** se extienden pronto a Soule donde se aclimatan, conviviendo o incluso fusionándose con las **Pastorales**.

TOBERAK

Las *Kabalkadak* bajonavarras cuentan con otro tipo de teatro popular denominado ***TOBERAK***.

Las **Toberak** se dejan de realizar a nivel popular y espontáneo y en fechas invernales relativamente hace pocos años aunque, según parece, Iparralde sigue siendo testigo de estos espectáculos en mayor o menor medida.

Prohibidas hasta 1976 en que se retoman nuevamente, se trata, como decimos, de una forma de teatro popular cuyos argumentos se basan en los sucesos acaecidos en el pueblo o alrededores.

Los actores representan personajes tanto históricos como los de sus vecinos e, incluso, en el colmo de la parodia: a ellos mismos.

La crítica hacia políticos, guerras, robos y sátira punzante sobre episodios locales y territoriales son plasmados de forma fiel y a la vez exagerada, en las letras y canciones entonadas por las calles.

Las comparsas, estudiantinas y grupos musicales aprovechan sus creaciones para, apoyándose en hechos acaecidos durante el año, entonar, crear melodías y escribir coplas que luego venden para costear los gastos de los días de Carnaval.

Guitarras, violines, acordeones, panderetas, dulzainas y otros instrumentos de viento sirven para la animación en el baile y de soporte a los cantantes que, en representación del pueblo a diferentes niveles, atacan impunemente contra el poder fáctico y las clases dirigentes, a modo de defensa y represalia por las penurias sufridas, o a veces incluso contra personas del mismo pueblo (por motivos de algún agravio comparativo, etc.)

Sus temas preferidos: disputas por linderos, desvíos sexuales, amoríos, maltratos familiares y una larga lista de hechos épicos, legendarios, bélicos, etc. que son utilizados para diversión de los habitantes/espectadores.

Así, se trata de plasmar una muestra de la voluntad del pueblo, de expresar su descontento político, económico y

social o también una reacción contra determinada persona o institución.

Por último, añadir que el actor del grupo *'Hiruak bat'* (*'Los tres en uno'*) y director teatral Mattin Irigoyen Ainiza, nacido en Ainhice-Mongelos, se ha esforzado en revitalizar esta forma de teatro popular. En 1991, publicó su obra "AMIKUZEKO TOBERAK" y en 1997: *'HAUTSI DA CRISTALA'* (*'Se ha roto un cristal'*), ambientada en el S. XVI pero de tendencia simbolista.

KARROXAK

Las Karroxa, karroxak, son manifestaciones teatrales satíricas cuyo nombre es exclusivo de Luzaide-Valcarlos, en la vertiente Norte de los Pirineos, situado en la muga de la Baja Navarra y son muy parecidas a Las Tobera del resto del valle de La Nive.

Existen en Luzaide-Valcarlos tres de estas manifestaciones:

1. *'GALARROTSAK'*: Un diálogo entre dos cuadrillas de jóvenes que mantenían de noche y a distancia. En este coloquio denunciaban algún enredo amoroso (muy similares a algunos de los charivaris que ya hemos visto)

El folklorista, etnólogo, historiador y lexicógrafo navarro José María Iribarren, en su *'VOCABULARIO*

NAVARRO' recoge la voz de Galarrots, que define de este modo:

> "**GALARROSA**, *nombre vasco, contracción de* **gare** *o* **gale** *(campana o esquila) y* **arhots** *(ruido o alboroto), con el que se designan en Valcarlos a los vituperios públicos llamados cencerradas. La* **galarrosa** *no es una cencerrada con batahola de esquilones y estruendo de cacharrería. Lo fue antiguamente. Hoy se reduce a un diálogo que mantienen, de noche y a distancia dos cuadrillas de mozos, y en el que sacan a relucir los líos y trapos sucios del homenajeado".*

2. **'HOSTO BIDEA'**: Creación de un camino de hojas de maíz, de hierba y hojas de berza u otra verdura, entre las puertas de las casas de los implicados en una relación jocosa o deshonesta.

3. **'KARROXA'**, que vemos a continuación.

LA KARROXA

Perdidas desde 1929, fecha en la que se celebra la última, son obras de teatro satíricas con elementos folklóricos, basadas en hechos reales ocurridos en el pueblo donde se celebran.

Características teatrales

Se realizan sobre un tablado de madera, decorado a su vez de acuerdo con el tema que se va a representar.

Previo a la representación, existe un cortejo escénico que recorre y desfila por las calles del pueblo, anunciando el espectáculo y convocando al pueblo. Este cortejo lo forman:

- La 'Guardia' a caballo
- Cuerpo de baile
- Las Comparsas y Bufones
- Los 'Acusados'
- El Juez
- El Defensor
- El Secretario
- Los Bertsolari
- Kurrierak (Los Correo)
- Los Músicos (que asimismo toman luego parte en el espectáculo)
- 'Guardia' de a pie

Una vez que todo el cortejo llega a la plaza, sube al tablado y se forma 'El Tribunal' (Juristas) compuesto por los <u>personajes</u> siguientes:

- **YUYIA** : 'Juez', con barba y toga, que a su vez hace de 'Acusador' (a diferencia de Las Tobera)

- **KRIDIA**: 'Defensor', con toga, barbas y un rollo de papel en la mano.
- **GREFIERRA**: 'Secretario' (Secretario-Notario), con lentes y una gran pluma de ganso. Está rellenando continuamente papeles y ofrece además sus servicios a los asistentes a cambio de grandes sumas de dinero.

A continuación, el **Persulari** (bertsolari) abre la obra explicando el tema a tratar, a modo de prólogo, tan conocido en el teatro medieval. De vez en cuando interviene opinando de manera burlesca sobre los hechos que se mencionan.

Una vez que el *Yuyia* daba a conocer al público los cargos imputados, el defensor le responde y comienza el debate y la confusión. Entonces el juez ordena a los *Kurrierak* (correos) que vayan a buscar las pruebas necesarias. En ese momento, los *Dantzaris* (cuerpo de baile) aprovechan para intervenir con sus danzas; incluso, esta pausa se aprovecha para representar una escena bufa que no tiene nada que ver con el caso juzgado.

Cuando vuelven los *Kurrierak*, el 'juez' pide a los 'acusados' la reproducción del hecho que se juzga, lo que hacen estos con gestos y lenguaje grotesco.

Durante esta farsa, pasan por el 'estrado' diferentes testigos, sacando todos los trapos sucios del/los acusado/s.

Es el momento de la intervención de **Kridia**, que, lejos de defender, enreda más aún la situación del juicio con un discurso rimbombante y torpe, consiguiendo sumar nuevos cargos a sus 'defendidos', precisamente todo lo contrario a su cometido aparente.

Mientras, los bertsolaris van interviniendo y poniendo en claro la situación que se va enmarañando cada vez más.

Finalmente (no siempre aparece esta figura) hace su entrada el sacerdote ('**Apeza**') con los monaguillos ('**Bereterrak**') y buscan un arreglo beneficioso para todos. Tras la bendición del 'clero', el 'juez' lee el Fallo y el resto de la Sentencia, y así termina la farsa. Cuando no tiene lugar la presencia del 'clero' se ejecuta la sentencia, cuyo veredicto no es ningún tipo de conciliación de las partes y, por supuesto, declara, siempre en estos casos, culpable a los 'acusados'.

Al finalizar la **Karroxa**, la danza toma el protagonismo de la celebración subsiguiente que sirve además para demostrar cuál de los barrios es el que mejor baila, como una especie de competición entre las cuadrillas participantes.

Una posterior fiesta cierra el espectáculo, en la que se cocinan a veces un ternero y en la que se baila hasta el anochecer.

Los personajes son fijos, deformados y grotescos que representan arquetipos.

Los textos son improvisados, con gran carga de crítica social y el argumento: hechos ocurridos recientemente y basados en temas de naturaleza escandalosa o burlesca y que sirvan de chanza por parte de todos los vecinos/espectadores.

Asimismo, los temas versan sobre:
- Situaciones embarazosas o éticamente censurables.
- Mujer soltera embarazada.
- Casa donde viven cuatro hermanos: dos mujeres y dos hombres, todos solteros.
- Hombre que regresa de América y se casa con una mujer mucho más joven que él.
- Un forjador y una costurera que, estando casados, han mantenido relaciones adúlteras.
- Un hombre que se deja pegar por su mujer.
- Un hombre que ha dejado embarazadas a su mujer y a su cuñada.
- Un antiguo desertor que había huido a España durante la guerra y que tras regresar a su pueblo gracias a una amnistía, se había casado con una viuda a la que maltrataba.

La diferencia con las *TOBERAK* es que éstas incluyen también temas monetarios.

Por otro lado, el lenguaje presenta las peculiaridades de ser:

- Prosa, excepto el de los bertsolaris.
- Íntegramente en euskera, salvo que, como truco escénico, el personaje requiriera hacerlo en castellano o francés.
- Burlón, agresivo y cruel en muchos casos.

Las Karroxa son prohibidas y desaparecen finalmente en 1929, fecha en la que se celebra la última, en Arnegui (Francia)

Sobre el argumento de esta última, y para terminar, diremos que nos llegan dos versiones diferentes:

1. De Patxi Laborda, que nos habla de un sirviente que intenta sobrepasarse con una de sus jóvenes amas. Los espectadores ven representado a este criado en la Karroxa por un actor con un gran corte en forma de plancha en el trasero, simulando el planchazo que le dio una de las hermanas al atrevido criado.

2. De María Arene, que nos cuenta de un hombre que ha sido golpeado por su mujer y su querida.

Nota:

Indudablemente en el repertorio del teatro popular vasco de improvisación no podemos olvidar Las Mascaradas suletinas, sin embargo no las incluyo en este trabajo por no adecuarse tanto al análisis comparativo que se pretende con el teatro popular medieval iraní.

BIBLIOGRAFÍA

- 'ECOS MEDIEVALES Y RENACENTISTAS EN LOS ESPECTÁCULOS DEL PAÍS VASCO DURANTE LA TRANSICIÓN (1972-1982)'. Loreta de Stasio, 1999.
- 'LITERATURA ITALIANA', Enciclopedia Microsoft Encarta Online 2007
- 'EL TEATRO VASCO CONTEMPORÁNEO, LA INFINITA BÚSQUEDA DE LA IDENTIDAD. Imanol Agirre.
- 'EL TEATRO VASCO DEL SIGLO XX. DEL COSTUMBRISMO AL SIMBOLISMO POLÍTICO'. Patricio Urkizu, 2005.
- 'TEATRO VASCO'. Enrique Arámburu, 2002
- 'PODER ESTATAL EN ESPAÑA Y POLÍTICA TEATRAL A MEDIADOS DEL SIGLO PASADO'. Michael Schinasi – East Carolina University [Actas de XI Congreso de la Asociación Internacional de Hispanistas] / coord. por Juan Villegas, Vol. 4, 1994 (Encuentros y desencuentros de culturas: siglos XIX y XX.
- 'DE LOS VIZCAINOS A LOS ARLOTES. SOBRE EL EMPLEO HUMORÍSTICO DEL ESPAÑOL HABLADO POR LOS VASCOS'. Jorge Echagüe Burgos, 2003

- 'EL TEATRO POPULAR VASCO'. María Arene Garamendi Azkorra, 1991.
- 'ENSAYO SOBRE LOS ORÍGENES DE LAS MASCARADAS DE ZUBEROA'. Violet Alford, 1930 – Traducción de Pedro Garmendia.
- 'EL TEATRO POPULAR VASCO EN LA EDAD MEDIA Y EL RENACIMIENTO: las Pastorales, los Charivaris y las Tragicomedias de Carnaval, Vol. (I) y (II) Patricio Urkizu, 1984
- 'LITERATURA DE TRADICIÓN ORAL (III): TEATRO POPULAR: Patricio Urkizu.
- 'FILOSOFIA VASCA'. Padre Miguel de Alzo O.M.C. Donostia, 1934.
- 'UN PUENTE ENTRE ORIENTE Y OCCIDENTE'. Giovanni Gentili.
- 'BAKHTIN: CARNIVALESQUE AND GROTESQUE'. Walter Armbrust, 2000.
- 'PERSIAN POPULAR MUSIC FROM BAZM-E QAJARIYYEH TO BEVERLY HILLS GARDEN PARTIES. Anthony Shay. (Misa Mediations)
- 'BAZI-HA-YE NAMAYESHI: IRANIAN WOMEN'S THEATRICAL PLAYS' Anthony Shay, 1995
- "THE MOSLEMS IN FESTIVITIES AND RITUALS: AN ELEMENT OF MULTICULTURALISM IN THE BASQUE COUNTRUY AND NAVARRE? Ivette

Cardaillac-Hermosilla. Univ. Michel de Montaigne Bordeaux, 2004.
- 'THE WITCHE'S ADVOCATE: BASQUE WITCHCRAFT AND SPANISH INQUISITION'. Gustav Henningsen. Reno, Univ. Nevada, 1980.
- ''ORIENTAL INFLUENCES ON THE COMMEDIA DELL'ARTE'. Artículo de Enrico Fulchignoni, traducido al inglés por Una Crowley. 1990.
- 'LA HISTORIA DEL TEATRO EN IRÁN'. Willem piso.
- 'EL SOLSTICIO DE INVIERNO Y SUS CELEBRACIONES FESTIVAS. FUNDAMENTOS ESTRUCTURADOS ALREDEDOR DEL CARNAVAL. Emilio Xabier Dueñas.
- 'LA POSIBILIDAD DE LA DIFUSIÓN DE LA INFORMACIÓN Y LA PERCEPCIÓN DEL OBJETO PROPAGANDÍSTICO', del Artículo 'LA PROPAGANDA POLÍTICA EN TORNO AL CONFLICTO SUCESORIO DE ENRIQUE IV (1457-1474), Cap. XI. Fundación Albéniz.
- 'FOLKLORE SATÍRICO DE VALCARLOS – LA KARROXA', Patxi Laborda Larrea.
- 'TEATRO CÓMICO PERSA'. Mariana de Lime e Muniz.
- 'PERFORMATIVO RELATIVO DE LOS SIGNOS Y DE SU NO ARBITRARIEDAD: REPRESENTACIÓN DE LA MUJER EN EL TEATRO TRADICIONAL IRANÍ.

William O. Beeman. Departamento de Antropología de la Universidad de Brown.
- WHY DO THEY LAUGH? AN INTERNATIONAL APPROACH TO HUMOR IN TRADITIONAL IRANIAN IMPROVISATORY THEATER. William O. Beeman, Journal of American Folklore, vol. 94, No. 374. 1981
- 'TEATRO EN IRÁN'. Rahman Mehraby.
- Entrevistas realizadas a:
 - Majid Javadi, historiador y responsable de Casa Persia. Madrid, 2007
 - Homayoon Saleh, artista residente en Teherán-Irán, 2008.
 - Shirin Hosseinzadeh, traductora oficial del inglés y español al persa de obras de teatro, de la Universidad de Teherán, 2008.
 - Nazanin Nozari, profesora de español en la universidad de Teherán y traductora de Gabriel García Márquez, entre otros, al persa. 2008.

www.ingramcontent.com/pod-product-compliance
Lightning Source LLC
Chambersburg PA
CBHW021007180526
45163CB00005B/1925